楷书入门

华夏万卷 编 周培纳 书 中国书法家协会会员 西泠印社社员

v3.0

间架结构 高效图解版

上海交通大学出版社
SHANGHAI JIAO TONG UNIVERSITY PRESS

图书在版编目（CIP）数据

楷书入门. 间架结构 : 高效图解版 / 华夏万卷编.
— 上海 : 上海交通大学出版社, 2020
图书动书
ISBN 978-7-313-23913-6

I.①楷… II.①华… III.①楷书—硬笔书法—字帖
—法帖 IV.①J292.12

中国版本图书馆 CIP 数据核字（2020）第 200532 号

楷书入门·间架结构（高效图解版）
KAISHU RUMEN·JIANJIA JIEGOU(GAOXIAO TUJIE BAN)

华夏万卷 编 图书动书

出版发行：上海交通大学出版社
邮政编码：200030
印制：成都蜀通印务有限公司
开本：880mm×1230mm 1/16
字数：72千字
版次：2020 年 12 月第 1 版
书号：ISBN 978-7-313-23913-6
定价：22.00 元

地址：上海市番禺路 951 号
电话：021-64071208
经销：全国新华书店
印张：9
印次：2020 年 12 月第 1 次印刷

目 录

C—O—N—T—E—N—T—S

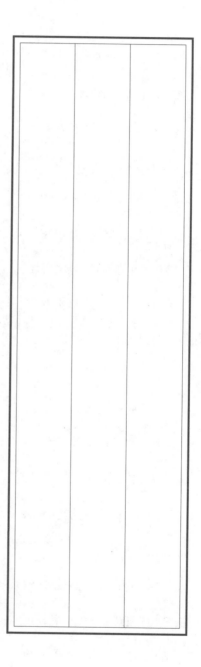

温故知新：笔画练习

条幅 条幅又称竖幅，为竖式作品形式，其长度是宽度的 2 倍或 2 倍以上。以下两副作品均为条幅，从右至左竖写，注意落款的位置。

竹外桃花三两枝春江水暖鸭先知

蒌蒿满地芦芽短正是河豚欲上时

岁在庚子仲春上浣周培纳书于金陵

月落乌啼霜满天江枫渔火对愁眠

姑苏城外寒山寺夜半钟声到客船

庚子仲春周培纳书于金陵

笔画						例字				
㇛	㇛	㇛	㇛	㇛		说	说	说	说	
㇗	㇗	㇗	㇗	㇗		又	又	又	又	
㇋	㇋	㇋	㇋	㇋		及	及	及	及	
㇇	㇇	㇇	㇇	㇇		云	云	云	云	
㇏	㇏	㇏	㇏	㇏		女	女	女	女	
一	一	一	一	一		买	买	买	买	
丨	丨	丨	丨	丨		牙	牙	牙	牙	
㇂	㇂	㇂	㇂	㇂		戈	戈	戈	戈	
㇃	㇃	㇃	㇃	㇃		心	心	心	心	
㇌	㇌	㇌	㇌	㇌		阿	阿	阿	阿	
㇈	㇈	㇈	㇈	㇈		九	九	九	九	
㇄	㇄	㇄	㇄	㇄		儿	儿	儿	儿	
㇉	㇉	㇉	㇉	㇉		与	与	与	与	
㇆	㇆	㇆	㇆	㇆		刀	刀	刀	刀	

扫码看视频

书法作品创作

　　在系统地训练过笔画、偏旁、结构后，我们有了一定的楷书书写基础。这时我们就可以开始尝试创作楷书书法作品了。在创作书法作品之前，我们首先要了解一下常见的书法作品形式。本书中我们要介绍的是斗方和条幅这两种作品形式。

　　斗方　斗方呈长、宽相等的正方形，形不宜大，适合书写小幅的作品。本作品正文为一首七言律诗，写在方格之中，整幅作品显得极为工整。落款写于通栏中，字号要小于正文。

死	零	说	沉	破	戈	辛
留	丁	惶	雨	碎	寥	苦
取	人	恐	打	风	落	遭
丹	生	零	萍	飘	四	逢
心	自	丁	惶	絮	周	起
照	古	洋	恐	身	星	一
汗	谁	里	滩	世	山	经
青	无	叹	头	浮	河	干

庚子仲春周培纳出于金陵

43

温故知新：偏旁练习

氵	冫	冫	冫			冰	冰	冰	冰		
亻	亻	亻	亻			但	但	但	但		
扌	扌	扌	扌			拍	拍	拍	拍		
纟	纟	纟	纟			统	统	统	统		
讠	讠	讠	讠			计	计	计	计		
衤	衤	衤	衤			衬	衬	衬	衬		
火	火	火	火			灯	灯	灯	灯		
忄	忄	忄	忄			忧	忧	忧	忧		
钅	钅	钅	钅			钟	钟	钟	钟		
王	王	王	王			玩	玩	玩	玩		
阝	阝	阝	阝			队	队	队	队		
卩	卩	卩	卩			印	印	印	印		
刂	刂	刂	刂			列	列	列	列		

强化训练(六)

主题:欢乐

喜	上	眉	梢	喜	上	眉	梢				
欢	天	喜	地	欢	天	喜	地				
笑	逐	颜	开	笑	逐	颜	开				
心	花	怒	放	心	花	怒	放				
大	喜	过	望	大	喜	过	望				
喜	出	望	外	喜	出	望	外				
满	面	春	风	满	面	春	风				

快乐应该是美德的伴侣。
——[西班牙]巴尔德斯

真正的快乐,是对生活乐观,对工作愉快,对事业热心。
——[美]爱因斯坦

要想别人快乐,自己先得快乐。要把阳光散布到别人的心田里,先得自己心里有阳光。
——[法]罗曼·罗兰

攵	攵	攵	攵			故	故	故	故		
彡	彡	彡	彡			形	形	形	形		
宀	宀	宀	宀			宋	宋	宋	宋		
穴	穴	穴	穴			穿	穿	穿	穿		
虍	虍	虍	虍			虎	虎	虎	虎		
疒	疒	疒	疒			疗	疗	疗	疗		
艹	艹	艹	艹			节	节	节	节		
竹	竹	竹	竹			笛	笛	笛	笛		
灬	灬	灬	灬			点	点	点	点		
心	心	心	心			忠	忠	忠	忠		
辶	辶	辶	辶			边	边	边	边		
冂	冂	冂	冂			网	网	网	网		
门	门	门	门			问	问	问	问		
囗	囗	囗	囗			固	固	固	固		

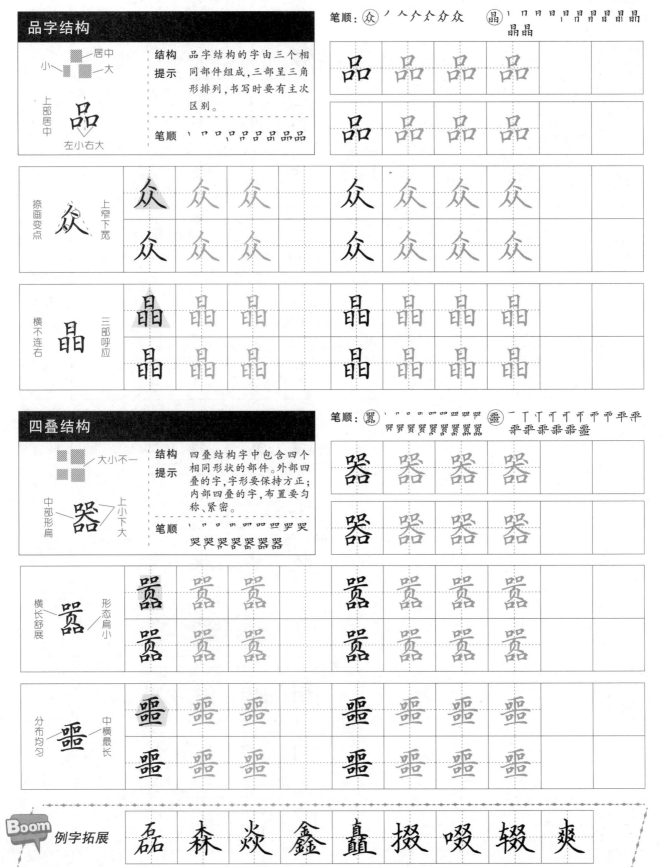

结构：**品字结构、四叠结构**

扫码看视频

品字结构

居中
小 大

上部居中
品
左小右大

结构提示：品字结构的字由三个相同部件组成，三部呈三角形排列，书写时要有主次区别。

笔顺：丶 口 口 口 口 品 品 品 品

笔顺：众 丿 人 个 仝 众 众　晶 丨 冂 日 日 日 旦 晶 晶 晶 晶 晶

品 品 品 品

品 品 品 品

捺画变点
众
上窄下宽

众 众 众　众 众 众 众
众 众 众　众 众 众 众

横不连右
晶
三部呼应

晶 晶 晶　晶 晶 晶 晶
晶 晶 晶　晶 晶 晶 晶

四叠结构

大小不一

中部形扁
器
上小下大

结构提示：四叠结构字中包含四个相同形状的部件。外部四叠的字，字形要保持方正；内部四叠的字，布置要匀称、紧密。

笔顺：口 口 口 口 器 器 器 器 器 器 器 器 器 器

笔顺：罍 丨 冂 冂 冂 冂 冊 冊 冊 冊 冊 罍 罍 罍 罍　嚞 一 丌 丌 丌 丌 丌 兀 兀 兀 兀 兀 兀 兀

器 器 器 器

器 器 器 器

横长舒展
罍
形态扁小

罍 罍 罍　罍 罍 罍 罍
罍 罍 罍　罍 罍 罍 罍

分布均匀
嚞
中横最长

嚞 嚞 嚞　嚞 嚞 嚞 嚞
嚞 嚞 嚞　嚞 嚞 嚞 嚞

Boom 例字拓展　磊 森 焱 鑫 矗 掇 啜 辍 爽

结构：横为主笔、竖为主笔

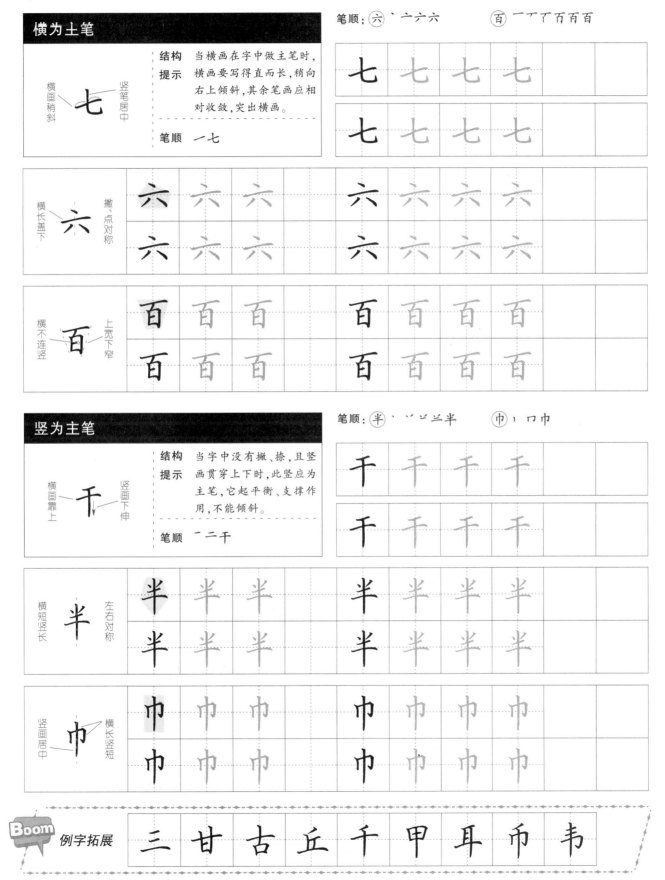

横为主笔

结构提示 当横画在字中做主笔时，横画要写得直而长，稍向右上倾斜，其余笔画应相对收敛，突出横画。

横画稍斜　竖笔居中

七

笔顺 一七

笔顺：六 `丶一六六`　百 `一一一一一百百`

竖为主笔

结构提示 当字中没有撇、捺，且竖画贯穿上下时，此竖应为主笔，它起平衡、支撑作用，不能倾斜。

横画靠上　竖画下伸

干

笔顺 一二干

笔顺：半 `丶丶ソソ兰半`　巾 `丨冂巾`

例字拓展 三 甘 古 丘 千 甲 耳 帀 韦

万华夏卷®

结构：左右同形、上下同形

左右同形

左收右放 ——

左短右长　横不连竖

朋

结构提示：左右同形的字，书写时应注意左部收，右部放，左小右大，两部形态要有一定差异。

笔顺：丿丿月月月朋朋朋

笔顺：双 フ 又 双 双　　林 一 十 才 木 木 村 材 林

| 朋 | 朋 | 朋 | 朋 | | |
| 朋 | 朋 | 朋 | 朋 | | |

左部上斜　双　右部舒展

| 双 | 双 | 双 | 双 | 双 | 双 | 双 |
| 双 | 双 | 双 | 双 | 双 | 双 | 双 |

横、撇左伸　林　左小右大

| 林 | 林 | 林 | 林 | 林 | 林 | 林 |
| 林 | 林 | 林 | 林 | 林 | 林 | 林 |

上下同形

上收下展 ＜

撇捺舒展　炎　捺画变点

结构提示：上下同形的字，书写时注意上部要收，下部要放，上小下大，保持形同神异才美观。

笔顺：丶丶丷丷火火少炎

笔顺：吕 丨 口 口 吕 吕 吕　　多 丿 夕 夕 夕 多 多

| 炎 | 炎 | 炎 | 炎 | | |
| 炎 | 炎 | 炎 | 炎 | | |

竖笔内收　吕　上窄下宽

| 吕 | 吕 | 吕 | 吕 | 吕 | 吕 | 吕 |
| 吕 | 吕 | 吕 | 吕 | 吕 | 吕 | 吕 |

撇长不一　多　点画靠上

| 多 | 多 | 多 | 多 | 多 | 多 | 多 |
| 多 | 多 | 多 | 多 | 多 | 多 | 多 |

Boom　例字拓展　从 羽 竹 兢 赫 爻 昌 串 哥

结构：撇为主笔、捺为主笔

撇为主笔

结构提示 当撇画作为字的主笔出现时，应将其写得稍长，下伸至左下方，注意保持重心平稳。

笔顺 ノ人

撇画舒展　人　撇高捺低

笔顺：户 `丶乛ヨ户`　　老 `一十土耂老老`

点画居中　户　撇画下伸

横短撇长　老　形斜字正

捺为主笔

结构提示 捺画做主笔时，应将其写得舒展。捺尾处要调整方向，向右平出。注意角度，不能太陡。

笔顺 ノ入

交点靠上　入　撇短捺长

笔顺：八 `ノ八`　　之 `丶㇌之`

撇画形短　八　捺尾平出

夹角较小　之　一波三折

Boom 例字拓展 厂 广 友 为 父 走 足 乏 瓜

结构：左包右、全包围

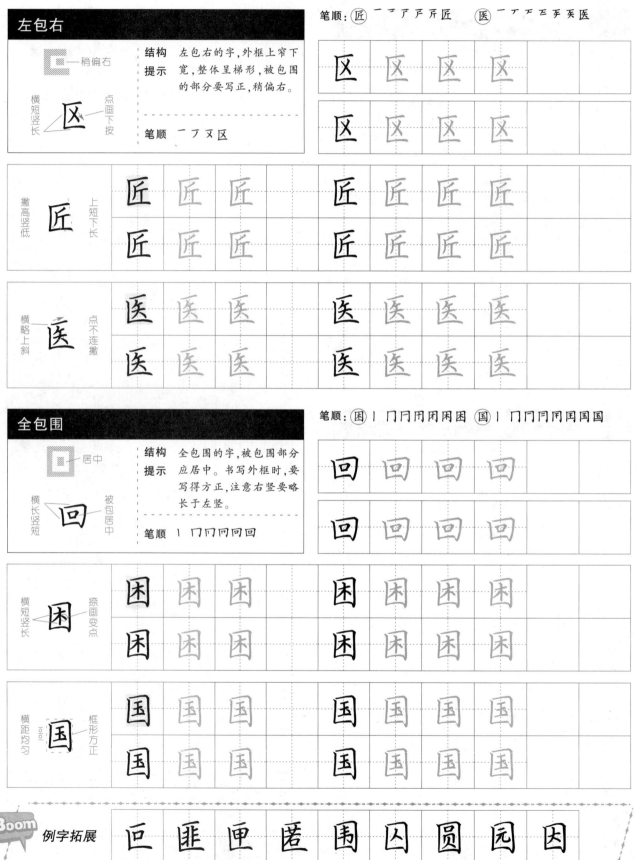

扫码看视频

结构：横长竖短、横短竖长

横长竖短

| 短　　长 |
| 竖画稍斜　横长竖短 |
| 工 |

结构提示：横长竖短的字在书写中要注意笔画的主次关系。横画舒展时，竖画要收敛。

笔顺 一丁工

笔顺：共 一十廿共共共　　华 ノイ仁化华华

华 横长托上　上窄下宽

横短竖长

| 短　　长 |
| 横距均匀　竖画下伸 |
| 丰 |

结构提示：在书写横短竖长的字时，横画要收敛，竖画要伸展。竖画起支撑作用并稳定重心。

笔顺 一二三丰

笔顺：斗 丶丶三斗　　术 一十才木术

斗 横画靠上　竖画偏右

术 横短竖长　点画靠外

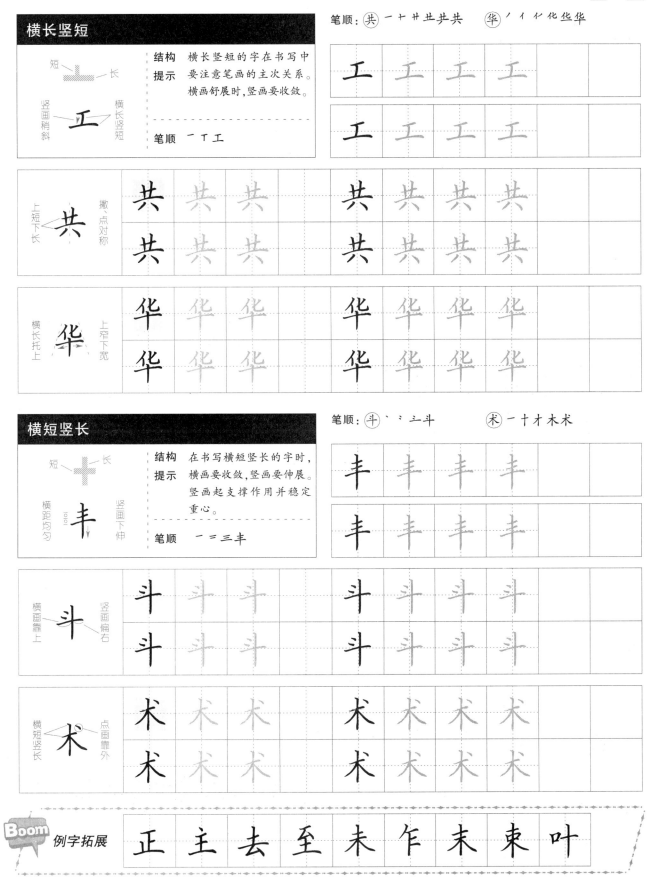

例字拓展 正 主 去 至 未 乍 未 束 叶

结构：**上包下、下包上**

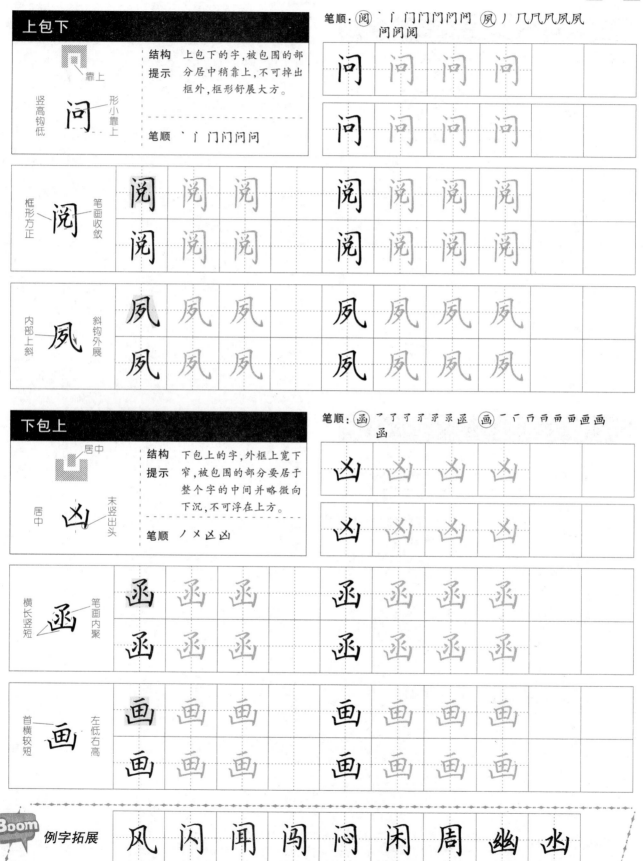

上包下

结构提示：上包下的字，被包围的部分居中稍靠上，不可掉出框外，框形舒展大方。

笔顺：`问`、`丨`、`冂`、`冂`、`问`、`问`、`问`

问　问　问　问
问　问　问　问

笔顺：`阅`、`丶`、`丨`、`冂`、`冂`、`问`、`阅`、`阅`　`凤`、`丿`、`几`、`凡`、`凡`、`凤`、`凤`

阅　阅　阅　阅　阅　阅　阅
阅　阅　阅　阅　阅　阅　阅

凤　凤　凤　凤　凤　凤　凤
凤　凤　凤　凤　凤　凤　凤

下包上

结构提示：下包上的字，外框上宽下窄，被包围的部分要居于整个字的中间并略微向下沉，不可浮在上方。

笔顺：`凶`、`丿`、`乂`、`凵`、`凶`

凶　凶　凶　凶
凶　凶　凶　凶

笔顺：`函`、`丆`、`了`、`了`、`函`、`录`、`录`、`函`　`画`、`一`、`丆`、`冂`、`币`、`雨`、`面`、`画`、`画`

函　函　函　函　函　函　函
函　函　函　函　函　函　函

画　画　画　画　画　画　画
画　画　画　画　画　画　画

Boom 例字拓展　风　闪　闻　闯　闷　闲　周　幽　凶

结构：横长撇短、横短撇长

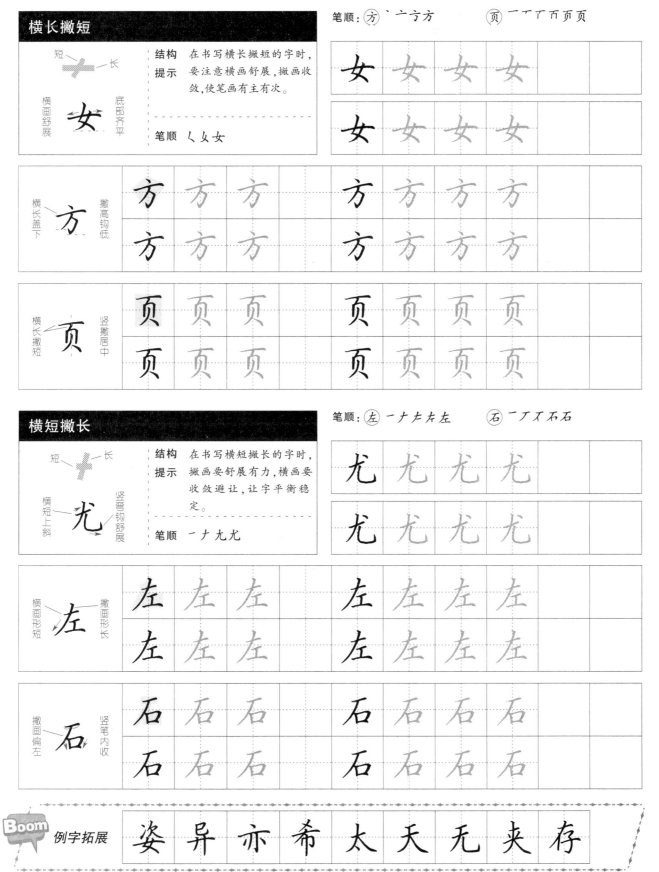

横长撇短

短 — 长

横画舒展

女

底部齐平

结构提示 在书写横长撇短的字时，要注意横画舒展，撇画收敛，使笔画有主有次。

笔顺　く 女 女

笔顺：方　丶 一 亠 方　　页　一 T T T 页 页

横长盖下

方

撇高钩低

横长撇短

页

竖撇居中

横短撇长

短 — 长

横短上斜

尤

竖弯钩舒展

结构提示 在书写横短撇长的字时，撇画要舒展有力，横画要收敛避让，让字平衡稳定。

笔顺　一 ナ 九 尤

笔顺：左　一 ナ 左 左 左　　石　一 T T 石 石

横画形短

左

撇画形长

撇画偏左

石

竖笔内收

Boom　例字拓展　姿 异 亦 希 太 天 无 夹 存

结构：**左上包、右上包**

左上包

结构提示：左上包的字，包围部分较为舒展；被包围的部分紧凑，靠右下，与左上呼应，平衡重心。

稍靠右

横短撇长　撇高钩低

历　笔顺 一厂历历

笔顺：尼 フ コ 尸 尸 尼　　虎 ` ｜ ｜ 广 卢 声 虍 虎

字头勿大　竖弯钩右展　尼

竖画居中　形小收敛　虎

右上包

结构提示：右上包的字外框舒展，被包围的部分应写得紧凑，上靠并稍微居左，以求平稳。

靠上　横短竖长　被包靠外

司　笔顺 フ 刁 刁 司 司

笔顺：勾 ′ 勹 勾 勾　　匍 ′ 勹 勹 勹 匀 甸 甸 匍 匍

撇画勿长　内部形小　勾

横短竖长　横距均匀　匍

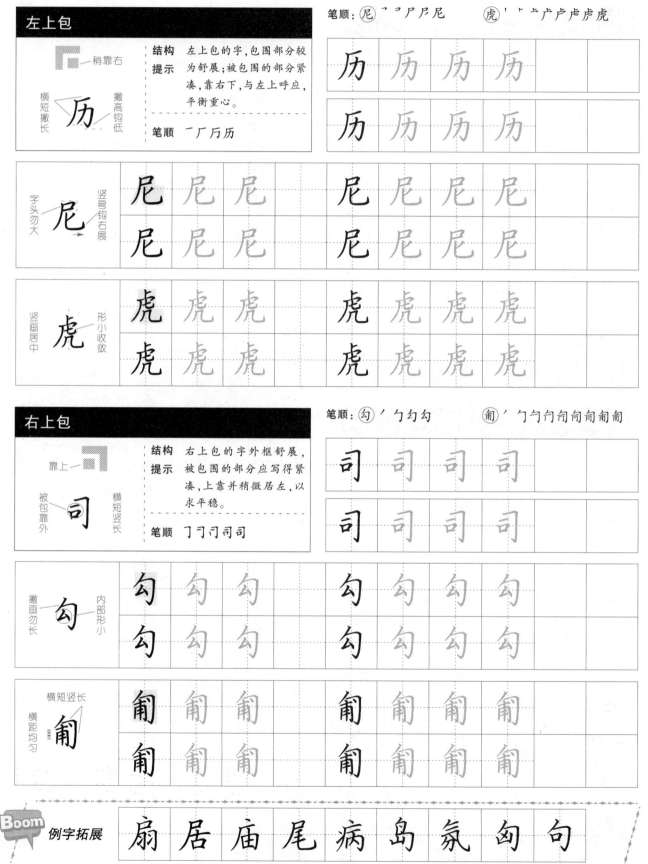

例字拓展　扇 居 庙 尾 病 岛 氖 匈 句

结构：横笔等距、竖笔等距

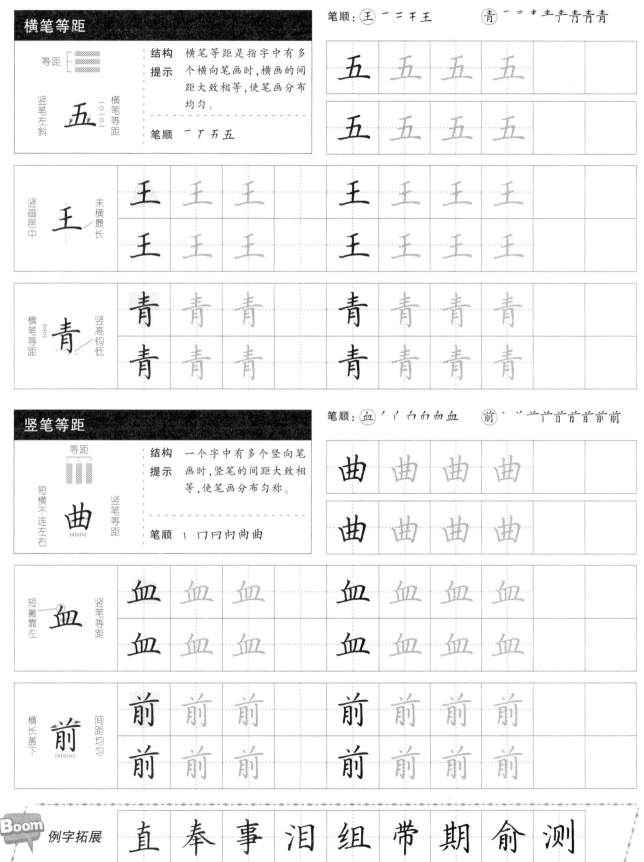

横笔等距

等距

竖笔左斜　五　横笔等距

结构提示：横笔等距是指字中有多个横向笔画时，横画的间距大致相等，使笔画分布均匀。

笔顺　一ｱ五五

笔顺：王 一二干王　　青 一二丰主丰青青青

五 五 五 五

五 五 五 五

竖画居中　王　末横最长

王 王 王　王 王 王 王

王 王 王　王 王 王 王

横笔等距　青　竖高钩低

青 青 青　青 青 青 青

青 青 青　青 青 青 青

竖笔等距

等距

短横不连左右　曲　竖笔等距

结构提示：一个字中有多个竖向笔画时，竖笔的间距大致相等，使笔画分布匀称。

笔顺　丨冂日由曲曲

笔顺：血 ノイロ向血血　　前 丶丷丷广广前前前前前

曲 曲 曲 曲

曲 曲 曲 曲

短撇靠左　血　竖笔等距

血 血 血　血 血 血 血

血 血 血　血 血 血 血

横长盖下　前　间距均匀

前 前 前　前 前 前 前

前 前 前　前 前 前 前

Boom 例字拓展　直 奉 事 泪 组 带 期 俞 测

强化训练(五)
主题:成败

功	成	名	就	功	成	名	就				
大	功	告	成	大	功	告	成				
旗	开	得	胜	旗	开	得	胜				
指	日	成	功	指	日	成	功				
全	军	覆	没	全	军	覆	没				
一	败	涂	地	一	败	涂	地				
丢	盔	弃	甲	丢	盔	弃	甲				

自信是成功的第一秘诀。　　——[美]爱默生

在成功面前,首先应该想到的是获得

成功之前的挫折和教训,而不是成功的赞

扬和荣誉。　　——[苏联]巴甫洛夫

从失败中培养成功。障碍与失败,是通

往成功的两块最稳靠的踏脚石。　　——[美]戴尔·卡内基

结构：多撇参差、捺不双飞

多撇参差

长短不一 「心」部偏右 忽

结构提示 一个字中出现多个撇画时，注意撇画要在长度和角度上有一定的差异，让字显得更有层次感。

笔顺 ノ ク ク 勿 勿 匆 匆 匆

笔顺： 象 ノ ク ク ク ク ク 鱼 多 象　聚 一 丁 下 下 平 耳 取 取 取 取 聚 聚 聚 聚 聚

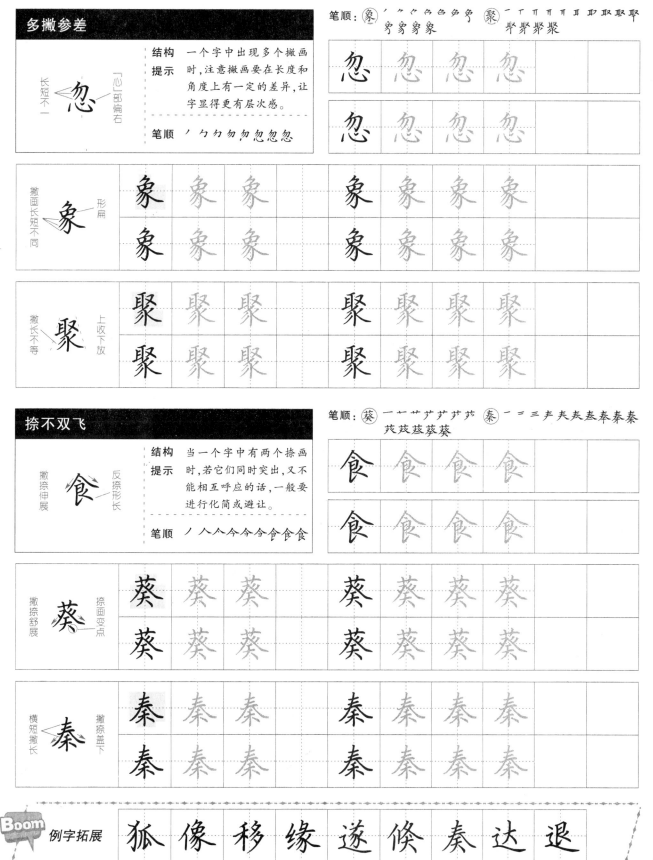

撇回长短不同 象 形扁

撇长不等 聚 上收下放

捺不双飞

撇捺伸展 食 反捺形长

结构提示 当一个字中有两个捺画时，若它们同时突出，又不能相互呼应的话，一般要进行化简或避让。

笔顺 ノ 人 个 今 今 今 食 食 食

笔顺： 葵 一 十 十 艹 艹 艻 艻 艻 荭 荭 荬 葵 葵 葵　秦 一 二 三 丰 夫 夹 丢 表 奉 秦 秦

撇捺舒展 葵 捺回变点

横短撇长 秦 撇捺盖下

例字拓展

狐 像 移 缘 遂 倏 秦 达 退

扫码看视频

结构：下宽中上窄、上窄中下宽

下宽中上窄

窄 宽

形窄勿宽　捺画舒展

复

结构提示：上、中部笔画紧凑，收敛写窄，下部笔画横向舒展托上，切忌头重脚轻。

笔顺：丿 亻 亻 彳 彳 冇 冇 自 自 自 身 复

笔顺：曼 丨 冂 冃 日 日 旦 旱 旱 昌 冒 冒 曼

笔顺：鼻 丿 亻 冂 白 白 自 自 自 皇 皇 畠 鼻 鼻

中部形扁　下部舒展

曼

横画托上　撇高竖低

鼻

上窄中下宽

窄 宽

上横收敛　下部最宽

惹

结构提示：上中下结构的字，字头笔画较为短小或中下部有长横等宽展笔画时，整体上窄中下宽。

笔顺：一 十 艹 艹 艹 若 若 若 若 惹 惹 惹

笔顺：荧 一 十 艹 艹 艹 艹 艻 芐 荧

笔顺：晕 丨 冂 冃 日 日 旦 旱 昙 昌 冒 昌 晕

竖画外斜　撇捺舒展

荧

上部形扁　横长竖短

晕

Boom 例字拓展　蔑 邑 蓝 衰 骘 蒸 舜 壹 叠

强化训练(一)

主题：时间

分	秒	必	争	分	秒	必	争				
光	阴	似	箭	光	阴	似	箭				
争	分	夺	秒	争	分	夺	秒				
斗	转	星	移	斗	转	星	移				
白	驹	过	隙	白	驹	过	隙				
日	月	如	梭	日	月	如	梭				
弹	指	之	间	弹	指	之	间				

生命是以时间为单位的，浪费别人的时间等于谋财害命，浪费自己的时间等于慢性自杀。

——鲁迅

世界上最快而又最慢，最长而又最短，最平凡而又最珍贵，最容易被人忽视而又最令人后悔的就是时间。

——[苏联]高尔基

结构:中宽上下窄、中窄上下宽

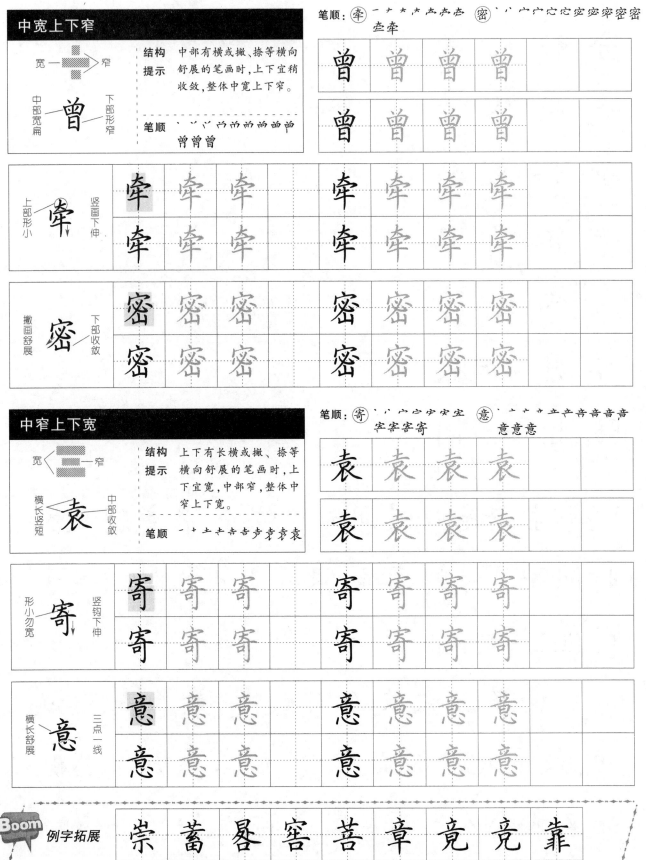

中宽上下窄

宽—→窄

中部宽 曾 下部形窄

结构提示:中部有横或撇、捺等横向舒展的笔画时,上下宜稍收敛,整体中宽上下窄。

笔顺:丶丷丷丷丷曲曲曲曾曾曾

笔顺:牵 一十大卉卉卉卉牵 密 丶丷宀宀宓宓宓宓宓宓密密

曾 曾 曾 曾

曾 曾 曾 曾

上部形小 牵 竖画下伸

牵 牵 牵 牵 牵 牵 牵 牵

牵 牵 牵 牵 牵 牵 牵 牵

撇画舒展 密 下部收敛

密 密 密 密 密 密 密 密

密 密 密 密 密 密 密 密

中窄上下宽

宽←→窄

横长竖短 袁 中部收敛

结构提示:上下有长横或撇、捺等横向舒展的笔画时,上下宜宽,中部窄,整体中窄上下宽。

笔顺:一十士去圭圭声声袁袁

笔顺:寄 丶丷宀宀宀宇宇宇宰宰寄寄 意 丶一亠立产音音音音意意意

袁 袁 袁 袁

袁 袁 袁 袁

形小勿宽 寄 竖钩下伸

寄 寄 寄 寄 寄 寄 寄 寄

寄 寄 寄 寄 寄 寄 寄 寄

横长舒展 意 三点一线

意 意 意 意 意 意 意 意

意 意 意 意 意 意 意 意

Boom 例字拓展 崇 蓄 暑 窖 菩 章 竟 竞 靠

结构：长方形、圆形

长方形

横短　竖长
撇高钩低　横短竖长

结构提示 长方形的字多是横短竖长，字形方正。注意竖画要直挺有力，这样整个字才显得有精神。

笔顺 ノ 刀 月 月 用

笔顺：门 丶 冂 门　　日 丨 冂 冃 日

用　用　用　用
用　用　用　用

门
左竖较短　框形方正

门　门　门　门　门　门
门　门　门　门　门　门

日
横不连右　间距均匀

日　日　日　日　日　日　日
日　日　日　日　日　日　日

圆　形

饱满　外展
点画居中　撇捺舒展

结构提示 圆形的字，字形并非要写得圆圆的，而是要做到八面势全，笔画从字心呈放射状向周边发散。

笔顺 丶 丷 义

笔顺：水 亅 刂 水 水　　永 丶 刁 永 永 永

义　义　义　义
义　义　义　义

水
竖钩直挺　笔画外展

水　水　水　水　水　水　水
水　水　水　水　水　水　水

永
点竖对正　撇捺舒展

永　永　永　永　永　永　永
永　永　永　永　永　永　永

Boom 例字拓展　弓　角　旨　同　团　衣　隶　苏　哀

结构：左中窄右宽、中窄左右宽

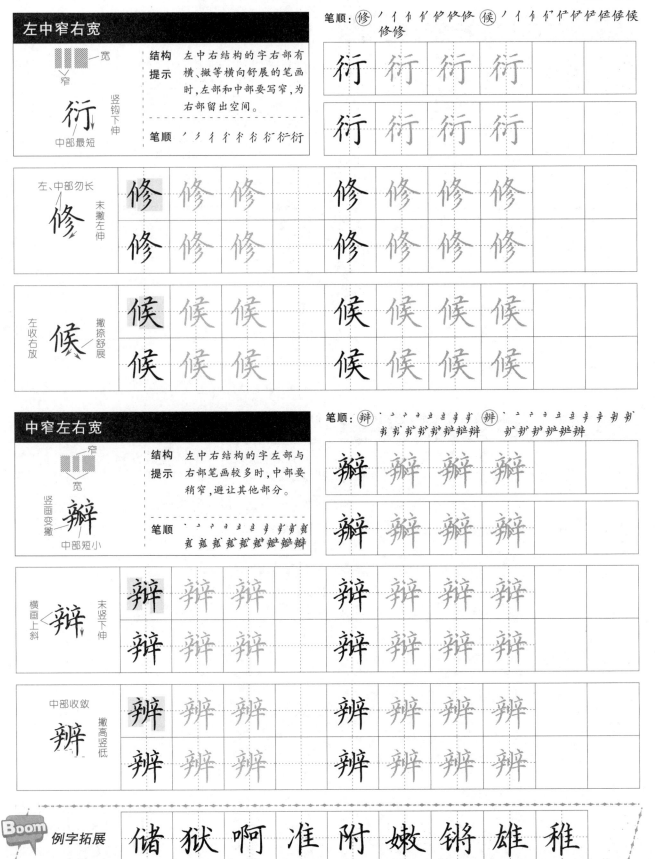

左中窄右宽

宽
窄
竖钩下伸
衍
中部最短

结构提示　左中右结构的字右部有横、撇等横向舒展的笔画时，左部和中部要写窄，为右部留出空间。

笔顺　ノ ク 彳 彳 彳 彳 衍 衍 衍

笔顺：修 ノ 亻 亻 仃 俭 修 修　候 ノ 亻 亻 亻 伊 伊 伊 候 候 修 修

左、中部勿长　末撇左伸
修

左收右放　撇捺舒展
候

中窄左右宽

窄
宽
竖画变撇
辩
中部短小

结构提示　左中右结构的字左部与右部笔画较多时，中部要稍窄，避让其他部分。

笔顺　丶 亠 丷 立 立 立 辛 辛 辛 辛 辩 辩 辩 辩 辩

笔顺：辩 丶 亠 丷 立 立 辛 辛 辛 辛 辩 辩 辩 辩 辩　辨 丶 亠 丷 立 立 辛 辛 辛 辛 辩 辨 辨

横画上斜　末竖下伸
辩

中部收敛　撇高竖低
辨

例字拓展　储 狱 啊 准 附 嫩 锵 雄 稚

结构：梯形、菱形

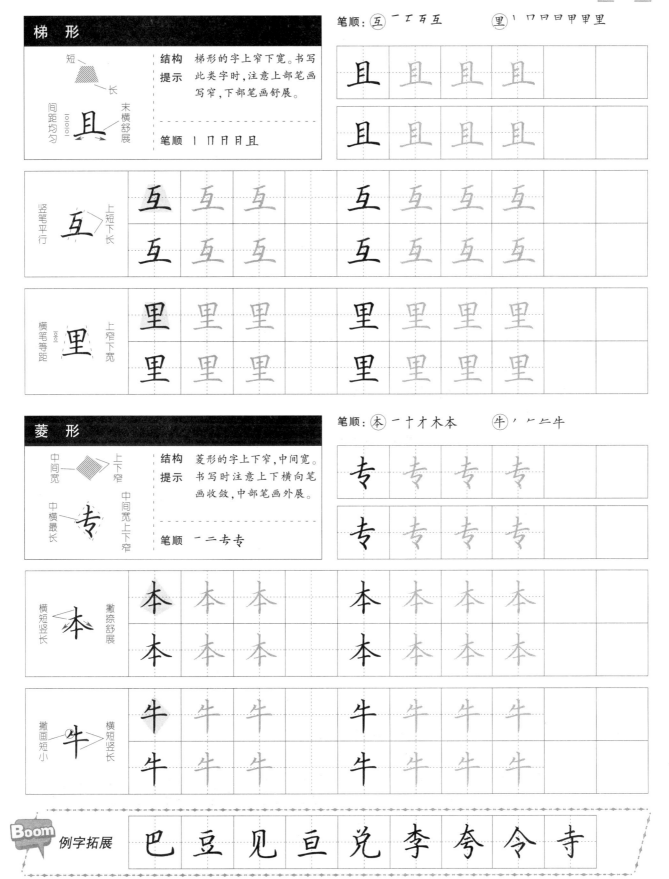

笔顺：互 一ㄱㄐ互　　里 丨冂日日旦甲里

梯形

短　长

间距均匀　　末横舒展

且

结构提示　梯形的字上窄下宽。书写此类字时，注意上部笔画写窄，下部笔画舒展。

笔顺　丨冂冂日且

且 且 且 且
且 且 且 且

竖笔平行　上短下长

互

互 互 互 互 互 互 互
互 互 互 互 互 互 互

横笔等距　上窄下宽

里

里 里 里 里 里 里 里
里 里 里 里 里 里 里

菱形

中间宽　上下窄

中横最长　中间宽上下窄

专

结构提示　菱形的字上下窄，中间宽。书写时注意上下横向笔画收敛，中部笔画外展。

笔顺　一 二 专 专

专 专 专 专
专 专 专 专

横短竖长　撇捺舒展

本

本 本 本 本 本 本 本
本 本 本 本 本 本 本

撇画短小　横短竖长

牛

牛 牛 牛 牛 牛 牛 牛
牛 牛 牛 牛 牛 牛 牛

Boom　例字拓展　巴 豆 见 亘 兑 李 夸 令 寺

结构：左中右相等、左窄中右宽

笔顺： 粥 ⁊ ㄱ 弓 弓' 弜 弜 弜 弜 弜 粥 粥 粥 粥　衡 ⁊ ⁊ ⁊ ⼻ ⼻ 彳 彳 彳 徉 徨 徨 衡 衡 衡

左中右相等

三部等宽

横画等距　衔　中部最高

结构提示： 左中右相等的字横向笔画应较为收敛，竖向笔画要有收有放、高低错落，整体紧凑。

笔顺： ⁊ ⁊ ⼻ ⼻ 彳 彳 行 徉 徉 衔 衔 街

三部等宽　粥　右部最低

撇画左伸　衡　竖钩直挺

左窄中右宽

窄 ‖‖ 宽

左窄中右宽　游　右部最长

结构提示： 左中右结构的字中部与右部笔画较多时，左部要写窄，避让中右部。

笔顺： ⁊ ⁊ ⼻ ⼻ 氵 氵 汸 汸 汸 游 游 游

笔顺： 激 ⁊ ⁊ ⼻ 氵 氵 汸 泊 泊 泊 泊 湾 湾 潦 潦 潦 激 激　澈 ⁊ ⁊ ⼻ 氵 氵 浐 浐 浐 浐 清 清 清 澈 澈

弧形分布　激　捺画外展

中部最长　澈　撇收捺放

例字拓展 脚　瑚　哪　蝴　傲　惭　嘶　溯　凝

结构：三角形、扁方形

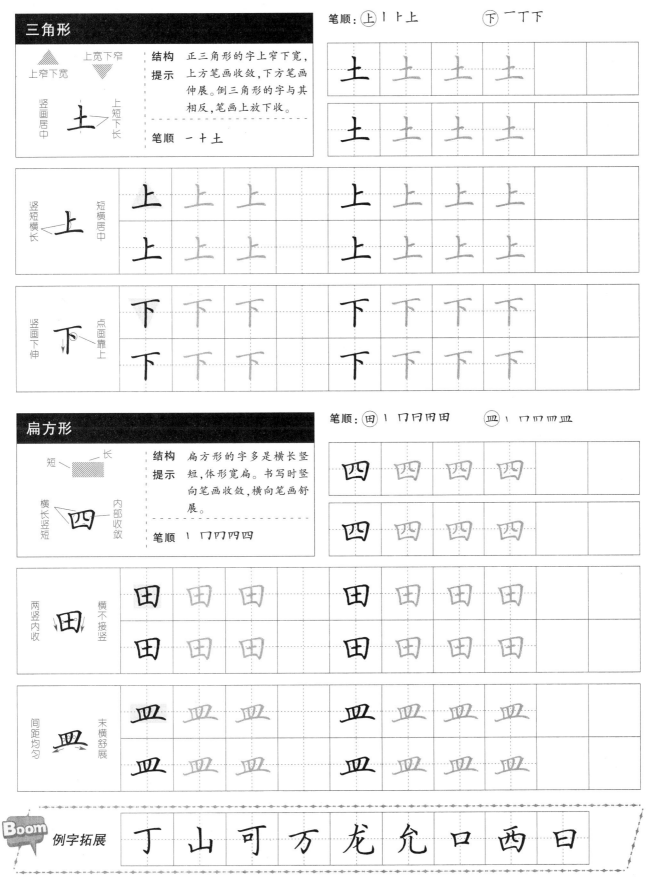

强化训练(四)
主题:友情

情	同	手	足	情	同	手	足				
桃	花	潭	水	桃	花	潭	水				
志	同	道	合	志	同	道	合				
莫	逆	之	交	莫	逆	之	交				
深	情	厚	谊	深	情	厚	谊				
推	心	置	腹	推	心	置	腹				
刎	颈	之	交	刎	颈	之	交				

友情使喜悦倍增,悲哀减半。 ——[英]博恩

友谊是两颗心的真诚相待,而不是一颗心对另一颗心的敲打。 ——鲁迅

友谊是联结两颗同类心灵的纽带,它们既被双方的力量联结在一起,又是独立的。 ——[法]巴尔扎克

扫码看视频

结构：字窄、字矮

笔顺：月 丿 刀 月 月　　目 丨 冂 月 目 目

字窄

横收
纵展
横笔收敛
竖笔舒展
了

结构提示 整体窄长的字，横向笔画收敛，纵向笔画舒展。书写此类字时，竖向笔画要写得挺拔。

笔顺 乛 了

横短竖长
间距均匀
月

横不连右
左短右长
目

字矮

笔顺：卫 ㇇ ㇆ 卫　　亚 一 ㇆ 亚 亚 亚

竖向收敛
横向伸展
三笔弧线分布
出钩向左上
心

结构提示 整体矮小的字书写时注意整体偏扁，字形向左右伸展。

笔顺 丶 心 心 心

竖短横长
折笔内收
卫

竖画勿长
点低撇高
亚

Boom 例字拓展 召 帛 吊 帘 审 骨 芯 沁 兴

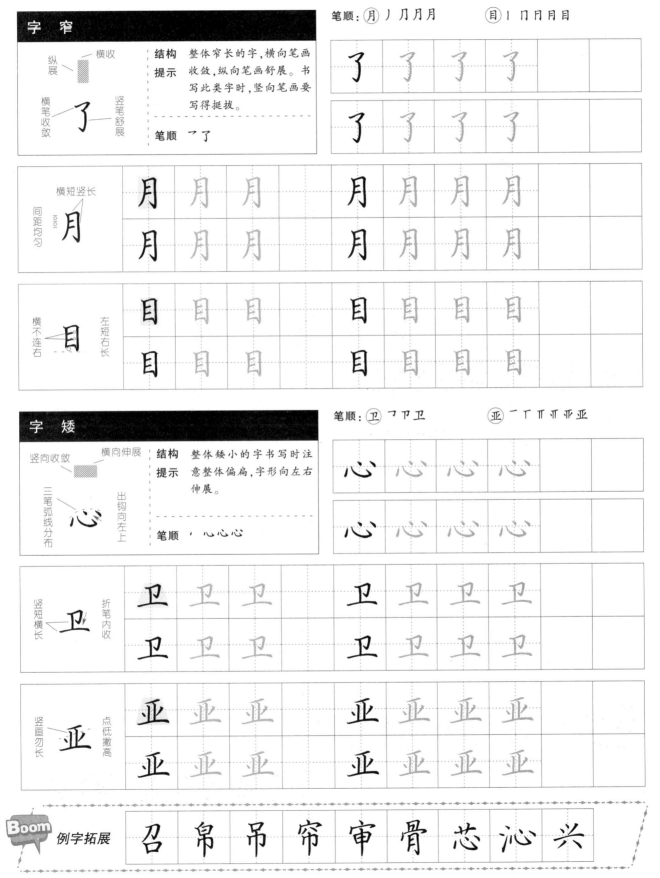

扫码看视频

结构：上长下短、上短下长

上长下短

长—▨ ▨—短

形态宽扁 — 捺画舒展

咨

结构提示：上下结构的字，上部的笔画比下部复杂时，形态应大于下部。

笔顺：丶丶丿少丷次次咨咨

笔顺：杏 一十才木木杏杏　些 丨卜止此此此些些

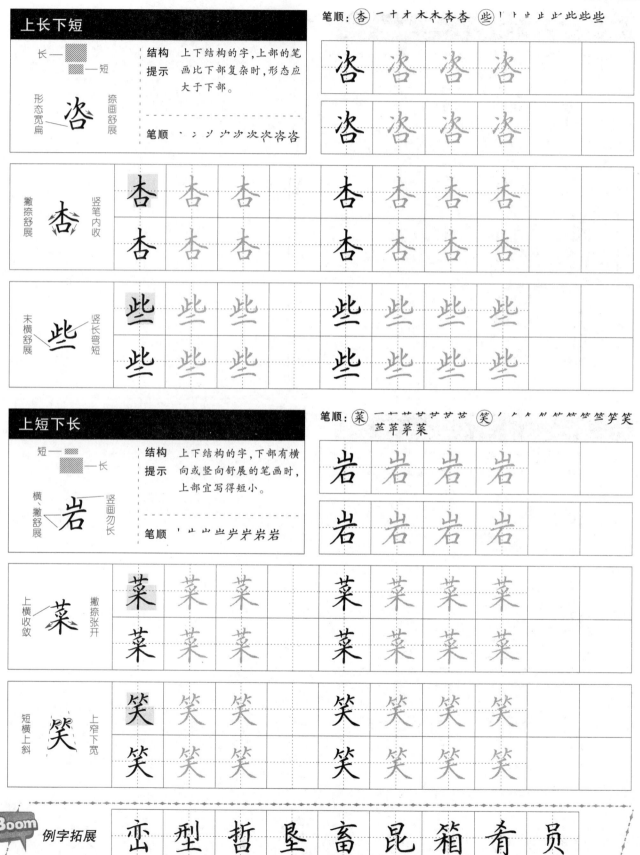

撇捺舒展 — 杏 — 竖笔内收

末横舒展 — 此 — 竖长弯短

上短下长

短—▨ ▨—长

横、撇舒展 — 岩 — 竖画勿长

结构提示：上下结构的字，下部有横向或竖向舒展的笔画时，上部宜写得短小。

笔顺：丨山山屵岩岩岩

笔顺：菜 一十十廿廿芊芊 芯苹苹菜　笑 丿丨丿丿丿竹竹竹竿竿笑

上横收敛 — 菜 — 撇捺张开

短横上斜 — 笑 — 上窄下宽

Boom 例字拓展　峦　型　哲　垦　畜　昆　箱　肴　员

结构：斜字不倒、正字不偏

扫码看视频

斜字不倒

斜向伸展　重心平稳

横、撇收敛　斜钩舒展

戈

结构提示　一些主笔为斜向笔画的字在书写时要注意整体的平衡，保持重心稳定，形斜不倒。

笔顺　一七戈戈

笔顺：少 丨丨小少　　夕 ノク夕

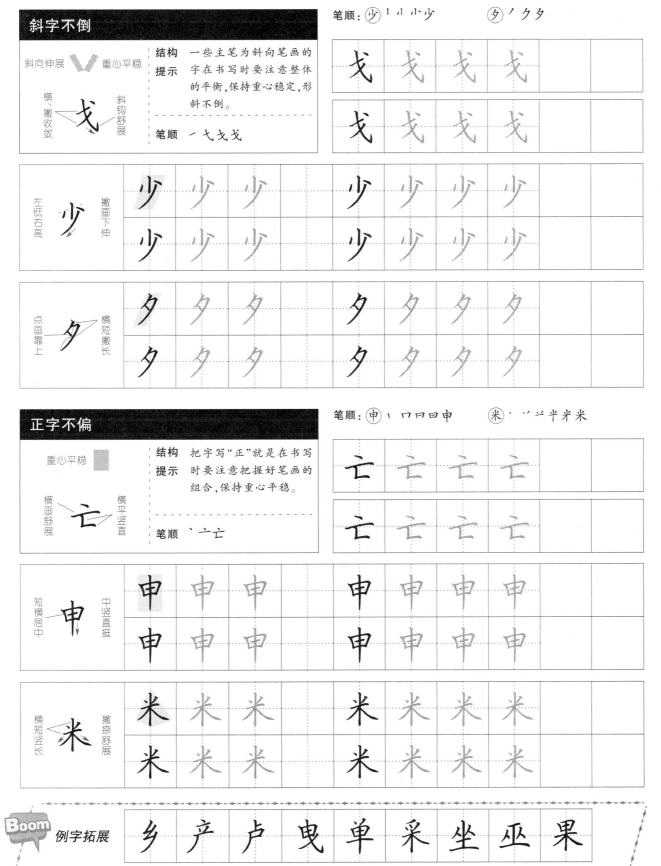

戈 戈 戈 戈

戈 戈 戈 戈

左低右高　撇画下伸

少

少 少 少　少 少 少

少 少 少　少 少 少

点画靠上　横短撇长

夕

夕 夕 夕　夕 夕 夕

夕 夕 夕　夕 夕 夕

正字不偏

重心平稳

横画舒展　横平竖直

亡

结构提示　把字写"正"就是在书写时要注意把握好笔画的组合，保持重心平稳。

笔顺　丶一亡

笔顺：申 丨口曰日申　　米 丶丷兰半米米

亡 亡 亡 亡

亡 亡 亡 亡

短横居中　中竖直挺

申

申 申 申　申 申 申

申 申 申　申 申 申

横短竖长　撇捺舒展

米

米 米 米　米 米 米

米 米 米　米 米 米

例字拓展　乡 产 卢 曳 单 采 坐 巫 果

结构：上部盖下、下部托上

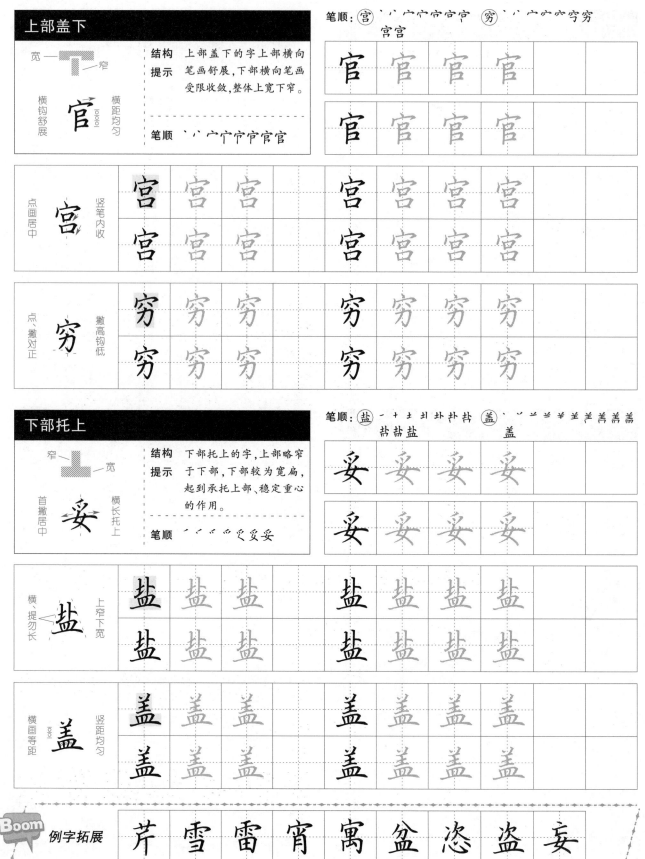

上部盖下

宽 窄

横钩舒展 | 横距均匀

官

结构提示 上部盖下的字上部横向笔画舒展，下部横向笔画受限收敛，整体上宽下窄。

笔顺 丶丶宀宀宁官官

笔顺：宫 丶丶宀宁宁宫宫宫宫　穷 丶丶宀宁穷穷穷

官 官 官 官

官 官 官 官

点画居中 | 竖笔内收

宫

宫 宫 宫 宫 宫 宫 宫

宫 宫 宫 宫 宫 宫 宫

点、撇对正 | 撇高钩低

穷

穷 穷 穷 穷 穷 穷 穷

穷 穷 穷 穷 穷 穷 穷

下部托上

窄 宽

首撇居中 | 横长托上

妥

结构提示 下部托上的字，上部略窄于下部，下部较为宽扁，起到承托上部、稳定重心的作用。

笔顺 丶丶丷丆叐妥妥

笔顺：盐 一十土圤圤圤圤盐盐盐　盖 丶丷丷兰羊羊羊善盖盖盖

妥 妥 妥 妥

妥 妥 妥 妥

横、提勿长 | 上窄下宽

盐

盐 盐 盐 盐 盐 盐 盐

盐 盐 盐 盐 盐 盐 盐

横画等距 | 竖距均匀

盖

盖 盖 盖 盖 盖 盖 盖

盖 盖 盖 盖 盖 盖 盖

Boom 例字拓展 芹 雪 雷 宵 寓 盆 恣 盗 妄

强化训练(二)
主题:诚信

一	言	九	鼎	一	言	九	鼎				
言	而	有	信	言	而	有	信				
一	诺	千	金	一	诺	千	金				
童	叟	无	欺	童	叟	无	欺				
抱	诚	守	真	抱	诚	守	真				
诚	心	诚	意	诚	心	诚	意				
言	行	一	致	言	行	一	致				

真诚是处世行事的最好方法。　　——[美]怀特

我的座右铭是:第一是诚实,第二是勤勉,第三是专心工作。　　——[美]戴尔·卡内基

真实是人生的命脉,是一切价值的根基,又是商业成功的秘诀,谁能信守不渝,就可以成功。　　——[美]德莱塞

扫码看视频

结构：**上正下斜、上斜下正**

上正下斜

| | 结构提示 | 上正下斜的字,上部要端正平直,下部虽取斜势但是重心平稳,斜而不倒。 |

正 ┯ 斜

上部勿宽 岁 横撇舒展

笔顺 丨丨山山少岁岁

笔顺：易 丨冂日日月马易　声 一十士书书吉吉声

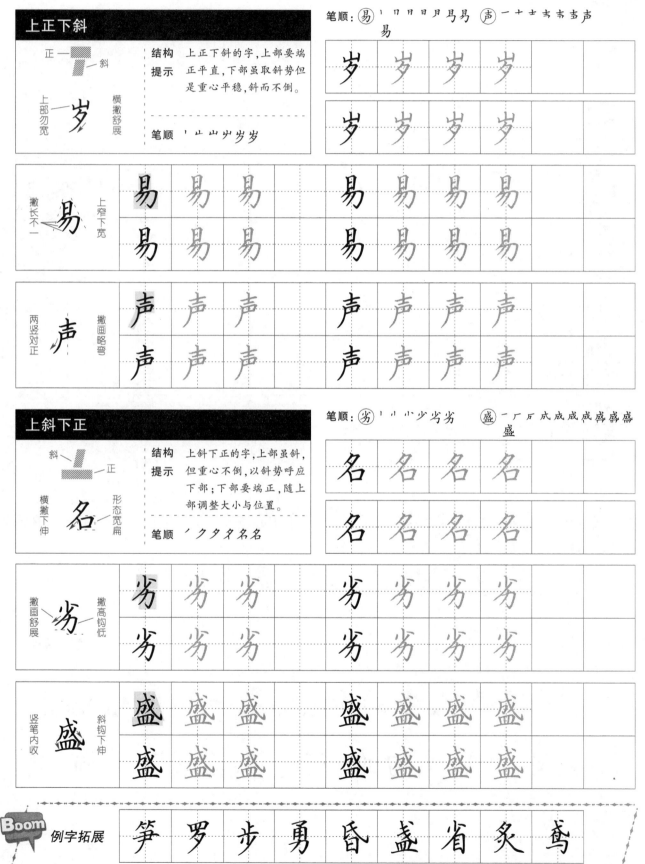

撇长不一 易 上窄下宽

两竖对正 声 撇画略弯

上斜下正

| | 结构提示 | 上斜下正的字,上部虽斜,但重心不倒,以斜势呼应下部;下部要端正,随上部调整大小与位置。 |

斜 ┰ 正

横撇下伸 名 形态宽扁

笔顺 ノクタタ名名

笔顺：岁 丨丨小少岁岁　盛 一厂厃成成成成盛盛盛

撇画舒展 岁 撇高钩低

竖笔内收 盛 斜钩下伸

Boom 例字拓展　笋 罗 步 勇 昏 盏 省 炙 鸢

扫码看视频

结构：左撇右竖、左竖右撇

左撇右竖

撇短 竖长
横画等距 邦 撇高竖低

结构提示：左撇右竖的字，左部撇画左伸，右部竖画直挺下伸，整体撇短竖长。

笔顺 一 二 三 手 邦 邦

笔顺：帅 丿 刂 巾 帅 帅　　拜 一 二 三 手 手 手 拜 拜 拜

邦 邦 邦 邦
邦 邦 邦 邦

撇高竖低 帅 左窄右宽

帅 帅 帅　帅 帅 帅 帅
帅 帅 帅　帅 帅 帅 帅

竖撇收敛 拜 竖画舒展

拜 拜 拜　拜 拜 拜 拜
拜 拜 拜　拜 拜 拜 拜

左竖右撇

竖短 撇长
竖画形短 衫 撇画舒展

结构提示：左竖右撇的字，左部竖画略收敛，避让右部撇画，右部撇画舒展，行笔向左下。

笔顺 丶 ㇇ 丬 衤 衤 衫 衫 衫

笔顺：秒 丿 二 千 禾 禾 利 利　伊 丿 亻 亻 伊 伊 伊
秒 秒

衫 衫 衫 衫
衫 衫 衫 衫

左部右齐 秒 撇画下伸

秒 秒 秒　秒 秒 秒 秒
秒 秒 秒　秒 秒 秒 秒

竖短撇长 伊 横笔等距

伊 伊 伊　伊 伊 伊 伊
伊 伊 伊　伊 伊 伊 伊

Boom 例字拓展 妍 刑 炜 炸 秩 忻 役 状 斩

结构：**上收下展、上展下收**

扫码看视频

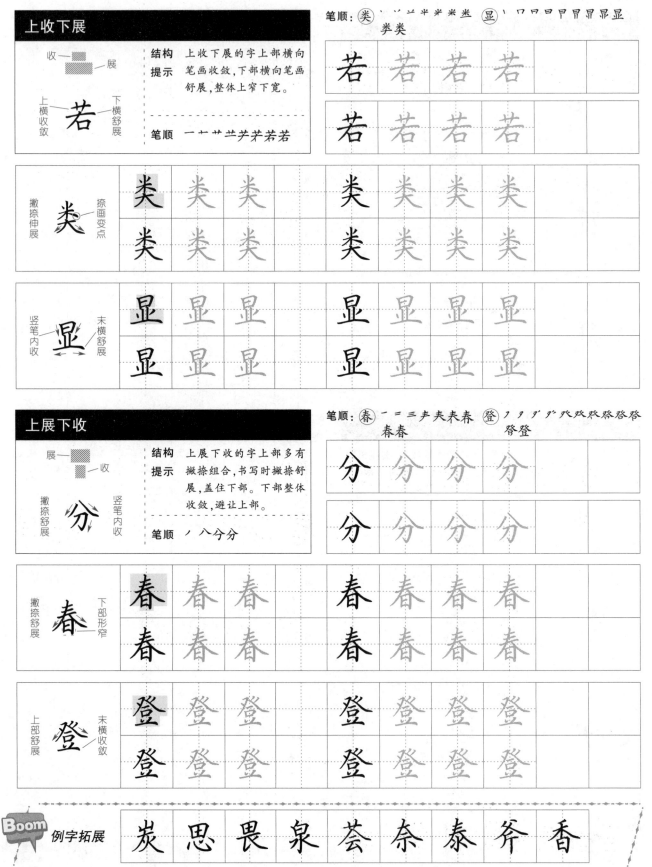

上收下展

结构提示：上收下展的字上部横向笔画收敛，下部横向笔画舒展，整体上窄下宽。

笔顺 一 ナ 艹 兰 芢 茅 若 若

笔顺：类 丶 丷 丷 半 米 米 类 类　显 丶 口 曰 旦 甲 昂 昂 昂 显

收 ── 展
上横收敛 ── 下横舒展 若

撇捺伸展 类 捺画变点

竖笔内收 显 末横舒展

上展下收

结构提示：上展下收的字上部多有撇捺组合，书写时撇捺舒展，盖住下部。下部整体收敛，避让上部。

笔顺 丿 八 分 分

展 ── 收
撇捺舒展 分 竖笔内收

笔顺：春 一 二 三 声 夫 未 春 春 春　登 フ ㇇ ㇅ ㇏ 癶 癶 癶 癶 登 登 登 登

撇捺舒展 春 下部形窄

上部舒展 登 末横收敛

例字拓展　炭 思 畏 泉 荟 奈 泰 斧 香

结构：左宽右窄、左窄右宽

左宽右窄

形宽　形窄

横笔上斜　到　间距勿大

结构提示 左宽右窄的字左部笔画多，结构复杂，右部笔画少。书写时注意左部要紧凑一些，右部竖向笔画间距勿大。

笔顺 一工工工至至到到

笔顺：引 フヌ弓引　剧 フフ尸尸戸居居剧剧

到 到 到 到
到 到 到 到

横笔等距　引　竖画直挺
引 引 引　引 引 引
引 引 引　引 引 引

撇画舒展　剧　竖钩下伸
剧 剧 剧　剧 剧 剧
剧 剧 剧　剧 剧 剧

左窄右宽

形窄　形宽

形小居中　次　撇捺舒展

结构提示 左窄右宽的字左部笔画少，应稍写小，不要与右部争位；右部笔画多，结构较复杂，笔画要舒展。注意两部协调。

笔顺 丶丷冫次次次

笔顺：师 丨丿｢师师师　证 丶讠讠订证证证

次 次 次 次
次 次 次 次

撇高竖低　师　竖画下伸
师 师 师　师 师 师
师 师 师　师 师 师

左窄右宽　证　短横居中
证 证 证　证 证 证
证 证 证　证 证 证

Boom 例字拓展 外 部 刮 彩 影 沉 抖 得 河

结构：点竖对正、中竖直对

 扫码看视频

点竖对正

重心相对

下 重心相对　末点靠上

结构提示：首笔为点，下部有竖画的字书写时要点竖对正。注意两笔重心相对。

笔顺：丶一丁下

笔顺：辛 丶一广立立辛　市 丶一广方市

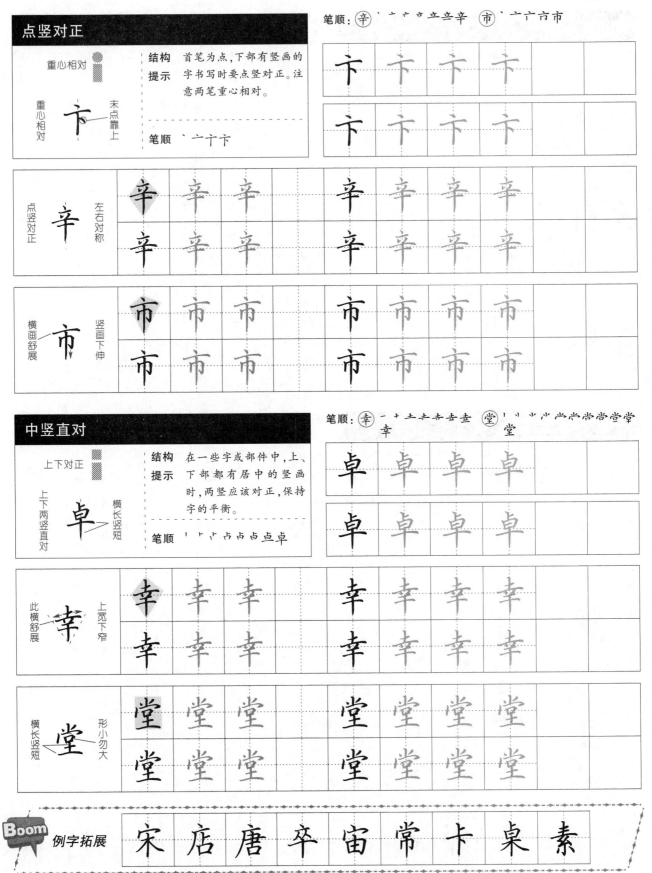

点竖对正：辛　左右对称

横画舒展：市　竖画下伸

中竖直对

上下对正

卓 上下两竖直对　横长竖短

结构提示：在一些字或部件中，上、下部都有居中的竖画时，两竖应该对正，保持字的平衡。

笔顺：丨丨卜占占卓卓卓

笔顺：幸 一十士牛赤赤幸　堂 丨丨丷丷丷丷堂堂堂堂

此横舒展：幸　上宽下窄

横长竖短：堂　形小勿大

例字拓展 宋 店 唐 卒 宙 常 卡 桌 素

结构：左长右短、左短右长

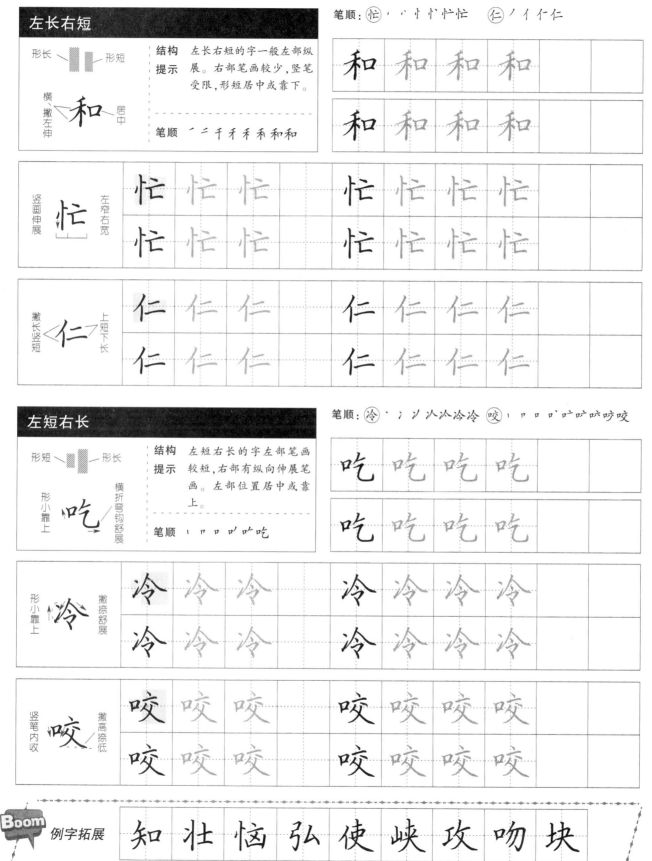

左长右短

形长 形短

横、撇左伸 和 居中

结构提示 左长右短的字一般左部纵展。右部笔画较少，竖笔受限，形短居中或靠下。

笔顺 ′ 二 千 禾 禾 禾 和 和

笔顺：忙 丶 忄 忄 忙 忙 仁 ノ 亻 仁

竖画伸展 忙 左窄右宽

撇长竖短 仁 上短下长

左短右长

形短 形长

形小靠上 吃 横折弯钩舒展

结构提示 左短右长的字左部笔画较短，右部有纵向伸展笔画。左部位置居中或靠上。

笔顺 丨 口 口 叮 吃

笔顺：冷 丶 冫 人 冹 冷 冷 咬 丨 口 口 叮 咛 咛 咚 咬

形小靠上 冷 撇捺舒展

竖笔内收 咬 撇高捺低

Boom 例字拓展 知 壮 恼 弘 使 峡 攻 吻 块

强化训练（三）
主题：勤奋

悬	梁	刺	股	悬	梁	刺	股				
勤	学	好	问	勤	学	好	问				
孜	孜	不	倦	孜	孜	不	倦				
手	不	释	卷	手	不	释	卷				
废	寝	忘	食	废	寝	忘	食				
夜	以	继	日	夜	以	继	日				
天	道	酬	勤	天	道	酬	勤				

凡事勤则易，懒则难。　　　　——[美]富兰克林

努力与勤奋可以带来好运。　　　——[英]富勒

天才在于积累，聪敏在于勤奋。　——华罗庚

我们每个人手里都有一把自学成才的钥匙，这就是：理想、勤奋、毅力、虚心和科学方法。　　　　　　　　　　　——华罗庚

结构：**左斜右正、左正右斜**

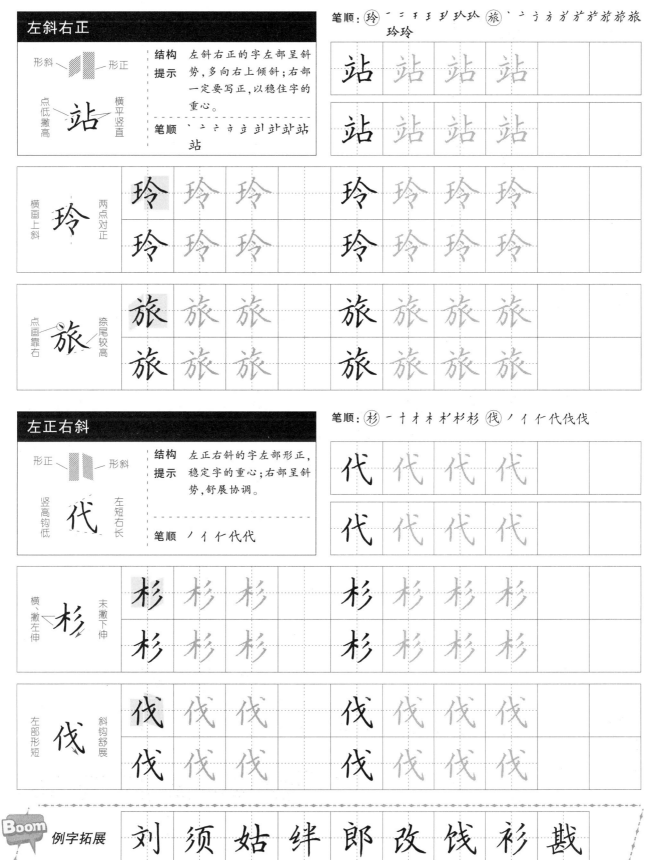

笔顺：玲 一 二 T 王 玉 玲 玲 玲　旅 ` 二 方 方 方 旅 旅 旅 旅
　　　玲玲

左斜右正

形斜 —— 形正

站

点低撇高　横平竖直

结构提示：左斜右正的字左部呈斜势，多向右上倾斜；右部一定要写正，以稳住字的重心。

笔顺：` 二 ナ ナ 立 站 站 站 站
站

横画上斜　两点对正　玲

点画靠右　捺尾较高　旅

笔顺：杉 一 十 オ 木 杉 杉 杉　伐 ノ イ 仁 代 伐 伐

左正右斜

形正 —— 形斜

代

竖高钩低　左短右长

结构提示：左正右斜的字左部形正，稳定字的重心；右部呈斜势，舒展协调。

笔顺：ノ イ 仁 代 代

横、撇左伸　末撇下伸　杉

左部形短　斜钩舒展　伐

Boom 例字拓展　刘 须 姑 绊 郎 改 饯 衫 戡

扫码看视频

结构：相向、相背

相　向

两部合抱 () 左右合抱

妙

结构提示　左右相向的字两部比较紧凑，书写时注意相互穿插避让，不要相接，彼此相向呼应。

笔顺：乚 女 女 女 妙 妙 妙

左右穿插 撇多变化 饮

笔顺：饮 ノ 亇 亇 亇 饮 饮 饮　缠 乚 幺 纟 纩 纩 纩 纩 纩 缠 缠 缠

妙 妙 妙 妙
妙 妙 妙 妙

饮 饮 饮 饮 饮 饮 饮
饮 饮 饮 饮 饮 饮 饮

左部上斜 撇画下伸 缠

缠 缠 缠 缠 缠 缠 缠
缠 缠 缠 缠 缠 缠 缠

相　背

背而不离)(左短右长

张

结构提示　左右相背的字，左右两部要适当保持间距，做到背而不离。

笔顺：张 ノ ㇇ 弓 弓 张 张 张

笔顺：狼 ノ 犭 犭 犭 犭 犭 狼 狼 狼　服 丿 月 月 月 肝 服 服 服

张 张 张 张
张 张 张 张

上部弯曲 捺画右展 狼

狼 狼 狼 狼 狼 狼 狼
狼 狼 狼 狼 狼 狼 狼

横间等距 捺画舒展 服

服 服 服 服 服 服 服
服 服 服 服 服 服 服

Boom 例字拓展　炊 转 较 致 脂 振 狼 肥 躯

结构：左高右低、左低右高

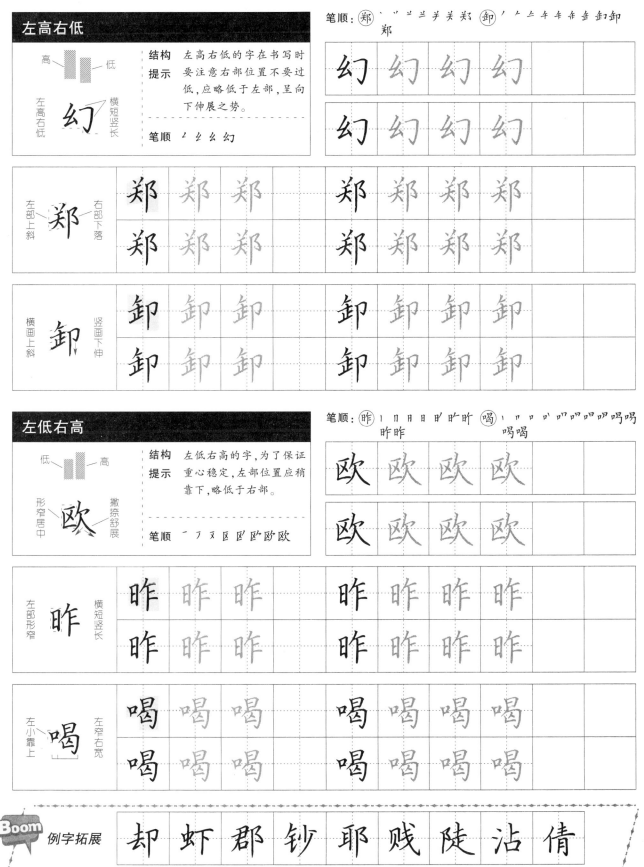

左高右低

结构提示 左高右低的字在书写时要注意右部位置不要过低，应略低于左部，呈向下伸展之势。

笔顺 ㇜ 纟 幻 幻

幻 幻 幻 幻
幻 幻 幻 幻

笔顺：郑 丶丷丷兰羊关郑 郑　卸 ㇒ ㇒ ㇙ ㇙ 午 午 缶 垂 卸 卸

左部上斜 郑 右部下落

郑 郑 郑　郑 郑 郑 郑
郑 郑 郑　郑 郑 郑 郑

横画上斜 卸 竖画下伸

卸 卸 卸　卸 卸 卸 卸
卸 卸 卸　卸 卸 卸 卸

左低右高

结构提示 左低右高的字，为了保证重心稳定，左部位置应稍靠下，略低于右部。

形窄居中 欧 撇捺舒展

笔顺 一 ㇆ ㇅ 区 区 欧 欧 欧

欧 欧 欧 欧
欧 欧 欧 欧

笔顺：昨 丨 冂 日 日 旷 昨 昨　喝 丨 冂 口 叩 吲 唱 唱 喝 喝

左部形窄 昨 横短竖长

昨 昨 昨　昨 昨 昨 昨
昨 昨 昨　昨 昨 昨 昨

左小靠上 喝 左窄右宽

喝 喝 喝　喝 喝 喝 喝
喝 喝 喝　喝 喝 喝 喝

Boom 例字拓展 却 虾 郡 钞 耶 贱 陡 沾 倩

结构：上部齐平、下部齐平

扫码看视频

上部齐平

高度相近

撇高钩低

上部齐平 **阴**

结构提示 上部齐平的字一般左右两部顶部笔画的走向相似。书写时注意两部的上端不是绝对齐平，大致对齐即可。

笔顺 ⺆ ⻖ ⻖ 阴 阴 阴

笔顺：肝 丿 刀 月 月 月 肝 肝 肝　理 一 二 丨 王 玊 珇 珇 理 理 理

阴 阴 阴 阴　阴 阴 阴 阴

左部形窄 **肝** 竖画下伸

肝 肝 肝　肝 肝 肝 肝

左斜右正 **理** 横笔等距

理 理 理　理 理 理 理

下部齐平

下部对齐

横、撇左伸 **桃** 下部齐平

结构提示 下部齐平的字一般右部的下方有横向笔画。书写时注意两部下端大致对齐，保持整体的重心平稳。

笔顺 一 十 才 木 杧 杧 杧 机 桃 桃

笔顺：配 一 丆 丙 丙 酉 酉 酉 酉 配 配　钝 丿 𠂉 ⺧ ⺧ 钅 钅 钉 钝 钝 钝

桃 桃 桃 桃　桃 桃 桃 桃

左部形窄 **配** 竖弯钩舒展

配 配 配　配 配 配 配

横距均匀 **钝** 竖长弯短

钝 钝 钝　钝 钝 钝 钝

Boom 例字拓展　称 饱 钟 柱 拮 抢 妞 乱 佳